普通高等院校"十三五"艺术与设计专业系列教材

# 商 业 插 画

## （第2版）

### 刘 军 编著

清华大学出版社
北京交通大学出版社
·北京·

## 内 容 简 介

本书分为商业插画的发现与收集、插画快题练习、商业插画的二维表现、商业插画的个性处理和拓展及如何正确地运用商业插画的设计与应用，是从教学理念到教学方法的新思考与新解读。本书倡导轻松自由的教学模式，让学生享受插画创意设计的乐趣。

本书按照教案式的课堂教学模式进行编排，根据教学进程的安排设计了单元练习，还对优秀案例进行了解析，既便于学生学习，又便于教师备课，可作为高等院校艺术设计等相关专业本科生、研究生的教材，也可作为艺术设计者的参考用书或艺术设计专业的辅助教材。

**图书在版编目（CIP）数据**

商业插画 / 刘军编著 . —2 版 . — 北京 ： 北京交通大学出版社 ： 清华大学出版社，2021.6
（2025.3 重印）

普通高等院校"十三五"艺术与设计专业系列教材

ISBN 978–7–5121–4453–8

I . ① 商…　II. ① 刘…　III. ① 插图（绘画）– 绘画技法 – 高等学校 – 教材　IV. ① J218.5

中国版本图书馆 CIP 数据核字（2021）第 078817 号

**商业插画**

SHANGYE CHAHUA

责任编辑：韩素华

出版发行：清 华 大 学 出 版 社　　　邮编：100084　　电话：010–62776969
　　　　　北京交通大学出版社　　　　邮编：100044　　电话：010–51686414

印　刷　者：北京虎彩文化传播有限公司

经　　销：全国新华书店

开　　本：185 mm×260 mm　印张：7.25　字数：181 千字

版 印 次：2011 年 1 月第 1 版　　2021 年 6 月第 2 版　　2025 年 3 月第 5 次印刷

印　　数：5 501 ～ 6 000 册　定价：49.00 元

刘军，
女，1981年生，湖北武汉人，
装饰美工技师（国家职业资格二级），
现为武汉传媒学院副教授，
湖北工业大学硕士研究生毕业，
主要从事视觉传达设计专业的教学与研究。

# ■ 科研成果

[1] 2006年，编著《动画场景设计》，北京希望电子出版社出版。

[2] 2011年，编著《商业插画》，清华大学出版社、北京交通大学出版社出版。

[3] 2011年，编著《招贴设计》，清华大学出版社、北京交通大学出版社出版。

[4] 2011年，编著《动画场景设计》，清华大学出版社、北京交通大学出版社出版。

[5] 2012年，编著《手绘插画设计表现》，清华大学出版社、北京交通大学出版社出版。

[6] 2014年，编著《数码单反摄影教程》，华中科技大学出版社出版。

[7] 2014年，编著《商业摄影》，东方出版中心出版。

[8] 2014年，参与编写《包装设计与实训》，华中科技大学出版社出版。

[9] 2015年，编著《图形创意设计与制作》，中国传媒大学出版社出版。

[10] 2016年，编著《广告设计》，合肥工业大学出版社出版。

[11] 2006—2017年，在各种期刊上发表12篇学术论文，并多次获评省级优秀论文，其中学术论文《浅析楚文化——九凤神鸟》荣获第四届全国教育科研优秀成果奖一等奖。

[12] 参与纵向课题。参与教育科学"十二五"规划课题（2014年度）一般项目，项目名称："以商业服务设计为导向的商业插画课程改革与创新"，项目编号：2014B356。

2013年参与校内纵向课题"以手机媒体技术为导向的'网络广告设计'课程的改革与创新"，并多次承担横向课题的教学研究。

[13] 2002—2020年曾有百余幅设计和摄影作品参评国际和省部级的设计比赛并取得优异奖项，其中一组包装设计作品荣获省级金奖，20余幅设计作品分别荣获省级特等奖、银奖和铜奖，并被选编进"普通高等教育'十一五'国家级规划教材""普通高等教育'十二五'国家级规划教材"中。

商业插画作为一门专业课，在广告、招贴、包装、书籍装帧、网页设计等课程中都有广泛运用，插画技能训练并不因课程结束而中断。插画的基础知识是前辈艺术家们用心血换来的经验积淀，对插画的学习起指导作用。对于插画基本方法的学习是课程的重点，也是本书的重点，掌握了方法才能在插画实践中正确的应用。技能训练和技能的提高需要相当长的时间，这与相对短期的课程时间安排是一对矛盾。为此，插画课程需要的基本技能表现方法还是以学生具有一定的基础为前提。

在教学中，认知、体验、创造是三个互相联系的重要环节。认知是指对视觉艺术的各种外在表现与内在联系的规律和人与艺术的关系及方法、理论、概念的系统了解。体验是指通过课题练习，在实践中去体会、感受、尝试、验证，然后去发现、认识视觉艺术的变化与规律。创造是指在教学中倡导创新，注重对学生创造力的培养，在课题设计中有意引导学生开放思想，敢于打破框框去探索、去创造。另外，要注意学生个性的挖掘与培养，有个性才能使艺术千姿百态。对于艺术来说，创造不可能凭空而生，需要通过学习、实践才会产生。所以，认知、体验、创造是不可分割的整体，互相作用。因此，在教学中理论与实践要相结合地进行，这样理论才能真正地指导实践，才能通过实践真正地感悟理论的真谛。

作为商业插画教学的重中之重，应该学会用形象语言说话。用形象语言说话是插画的本质。对插画艺术来说，形象一要准确，二要生动感人，三要有趣。

生动的形象语言来自生活。对于插画而言，生活一是指平时的积累，二是指体验生活，三是指间接生活。生活中有许许多多的形象，有些形象因变化微妙或变化周期长而需要细心和耐心地观察才能捕获。但不同人的生活有各自的特点与范围，有些插画的内容超出了插画创作者的生活圈，此时就需要专门去体验生活才能画出"会说话"的形象。另外，人的生活受社会、政治、道德甚至生理等多方面因素的限制，有些插画内容只能通过间接的生活才能描绘出"会说话"的形象。总之，想要画好插画并非一日之功，需要长期积淀。

编　者

2021年5月

# 商业插画

# 目录
## Contents

目录
Contents

# 教学进程安排（总课时64课时）

■ **课程介绍（4课时）**

对插画设计的创作方法及应用综述，展示商业插画、与插画创作有关的图片资料，包括学生的优秀作品案例、优秀的商业插画设计作品、商业插画应用于不同需求和载体的案例。

■ **第1章　商业插画概述（16课时）**

## 1.1　关于商业插画

现代社会的发展，使插画已经从过去狭义的概念（只限于画和图）变为广义的概念，"插画"就是我们平常所看到的各种报纸、杂志、图书里在文字间所加插的图画。在拉丁文里，插画是"照亮"的意思。它是用以提升文字的趣味性，使文字部分能更生动、更具象地浮现在读者眼前。而在现今各种出版物中，插画的重要性早已远远地超过这个"照亮"文字的陪衬地位。它不但能突出主题的思想，而且还会增强艺术的感染力。

插画，作为现代设计的一种重要的视觉传达形式，以其直观的形象性、真实的生活感和美的感染力，在现代设计中占有特定的地位，已广泛应用于现代设计的多个领域，涉及文化活动、社会公共事业、商业活动、影视文化等方面。

## 1.2　发现与收集

插画的创作来源于生活，从生活中"发现插画"，让学生从人物、动物、植物、建筑物、物品和色彩提炼中发现插画、感受插画、创作插画，并收集与插画相关的资料。

练习一　发现与收集练习

## 1.3　插画快题练习

刚开始接触插画，学生多半都感觉生疏、思维放不开，快题练习可以快速、轻松地让学生在短时间内画出对同一个对象的不同感受。通过课堂上的集体点评，学生相互观摩学习，借助一些有代表性的设计，讲解快题的要求，明确商业插画设计需要努力的方向，以此快速激发学生的插画创作状态。

练习二　插画设计形态快题
练习三　插画设计主题快题

## 1.4　商业插画的二维表现

学生选择不同的标的物，进行观察与绘制。通过认真的观察，了解和捕捉所有能反映物的形态、色彩、材质等元素，表现在插画设计中。

练习四　对物进行插画绘制

学生可以自行选取生活中的小物件，作为插画创作的灵感源泉，将小物件拍照后再进行插画创作，这有助于打开学生的思路，拓展插画创作。

练习五　插画的二维与三维结合表现

■ 第2章　商业插画的创作（24课时）

2.1　照片上的再造插画创意

学生可以自行选取生活中所拍摄的照片，作为插画创作的灵感源泉，将照片打印出来（A4大小，黑白或彩色皆可），在打印的照片上进行插画再创作，这有助于打开学生的思路，拓展插画创作。

练习六　照片上的再造插画创意练习

2.2　商业插画的个性处理

插画的个性处理是一个自由发挥的综合性练习，在插画创作时不受约束，自由展现自己插画的独特风格。

练习七　插画的个性展现练习

■ 第3章　商业插画的设计与应用 （20课时）

3.1　关于商业插画的设计

对前面所绘制的插画进行筛选，再加以后期处理。学生要在创作插画的基础上，考虑如何把现有的插画设计进行加工、提炼，将其应用到各种载体上。

练习八　商业插画的设计练习

3.2　关于商业插画的应用

现代插画设计的教学理念与需求，不应该只停留在插画的创作与表现上，而应该将插画设计的能力延伸到商业插画的使用上。好的插画不仅仅体现在插画本身的形态与品质上，还与插画在应用中的实际情况（如应用载体、应用效果）密切相关。通过练习，使学生考虑插画本身与设计载体之间的关系。

练习九　商业插画的应用练习

# 第1章

## 商业插画概述

## 1.1 关于商业插画

现代社会的发展，使插画已从过去狭义的概念（只限于画和图）变为广义的概念，"插画"就是我们平常所看到的各种报纸、杂志、图书里，在文字间所加插的图画。在拉丁文中，插画是"照亮"的意思，它是用以提升文字的趣味性，使文字部分能更生动、更具象地浮现在读者眼前。而在现今各种出版物中，插画的重要性早已远远地超过这个"照亮"文字的陪衬地位。它不但能突出主题的思想，而且还会增强艺术的感染力。

插画，作为现代设计的一种重要的视觉传达形式，以其直观的形象性、真实的生活感和美的感染力，在现代设计中占有特定的地位，已广泛应用于现代设计的多个领域，涉及文化活动、社会公共事业、商业活动、影视文化等方面。

商业插画指具有商业目的，并被应用于商业领域的插图形式。其使用寿命短暂，当一个商品或企业进行更新换代时，此插画即宣告消亡。从这个角度来说，似乎商业插画的夙命有点悲壮，但从另一个角度来说，商业插画在短暂的时间里所迸发的光辉是艺术绘画所不能比拟的，因为商业插画是借助广告渠道进行传播的，覆盖面很广，社会关注率比艺术绘画高出许多倍。

商业插画具有以下特征。

### 1. 艺术审美性

社会大众对于商业插画这种艺术形式更乐于接受，很重要的原因是它们所反映的内容、所选用的题材非常贴近普通百姓的生活。它不像其他一些艺术及绘画形式曲高和寡，从如何欣赏的角度就要求观看者具备一定的美学和艺术修养基础，同时作品里蕴含的艺术审美价值在时空上追求经典和永久性，在这一点上商业插画艺术的"平民化"更加深入人心。不管是传统插画，还是数码插画，表现在作品画面中的都是具有极强视觉冲击力和符合美学规律的形式组合。数码插画虽然是一种新的插画形式，但是就其创造活动本质来说，跟传统的插画没有太大的区别，只不过实现的手段和传播媒介不同罢了，创作思维所受的限制比以前少了。有些人认为数码插画过多地依赖于设计手段和数码技术，抹杀了插画本身的艺术性特质。这是一种艺术偏见和对新艺术形式的曲解，插画艺术性的本质在于形式的多样性和与众不同的想象力及最终独特而绚烂的视觉形象，这一点不会改变，同时也是其真正的生命力所在。

### 2. 时代性

插画艺术的发展始终是与时代的前进亦步亦趋的，这在整个插画艺术的发展历程中清晰可见。商业插画的时代性可以表现在两个方面。首先，表现在实现技术上。早期所见的插画多是以木刻版画的形式，纸的发明和印刷技术的提高给了插画一个全新的发展和繁荣的机会，而20世纪数码技术的出现和广泛应用，则给了插画一个革命性的发展机遇。时代的进步、科技的发展，在商业插画的创意、制作、传播途径及功能延伸上都打上了烙印。

其次，表现在插画所反映的内容和审美价值上。纵观中西方传统的插画艺术及数码商业插画，流淌在其中的美学精神是一脉相承的，且对于美学主题的探索是一直不变的追求。但是随着时代与历史文化的变迁，所呈现的内容和形式也千变万化。例如，中国传统的插画，所反映的多是当时社会的生活状态及审美标准，包括文学作品里的一些场景。现代插画包含了上述部分内容，常见的是一些优美、温馨的画面。还有一些抽象的、具有未来感的作品，特别是一些新锐插画家的作品，从中可以看出不同时代的审美内容和审美观念。但有一点是毋庸置疑的，即美学随着时代的进步是一个不断发展的概念，特别是大众化的艺术形式。

商业插画担当了这样的艺术角色，一方面它所传达和流露的审美价值始终跟随社会大众的美学潮流，要满足他们的精神世界和感观消费需求，同时还要引导和创造社会的审美趋势。大众审美和消费文化的重要特点就是不断地变化、求新求异，所以插画艺术作为这样一个载体所反映的恰恰是各个时代的审美情趣。

### 3. 专业化

插画艺术的专业化是随着插画本身的发展所形成的，也是社会分工的必然结果。这种专业化首先表现在商业插画艺术的独立性上。插画早期几乎全部出现在书籍当中，那时的插画也就特指书籍插画，它有很强的依附性，内容和形式都比较单一。但是随着技术的发展，人们的审美需求在扩大，插画的应用已大大超过了原先的范畴。目前，插画的应用从日常的书籍到广告、包装、影视宣传品、卡通等，功能也不仅仅是对文字的还原与解释，而是拥有独特视觉语言的一种全新的艺术形式。有了以计算机技术为中心的众多新科技的支撑，插画从构思、制作、传播及最后大众的接受与欣赏，都有一套完整而不同于以前的媒介和渠道，特别是互联网技术的出现，使插画的传播克服了时间和空间上的众多限制。另外，在插画艺术发展较好的国家和地区，其更是作为一种成熟的产业来发展，同时可以带动相关的产业，对国家和社会的经济发展起到很大的推动作用。例如，在美国、日本、韩国，插画艺术是创意产业的重要组成之一，每年创造的收益在GDP中的占比较高。

除此之外，插画艺术在应用过程中，与诸多领域的技术和手段相结合，呈现越来越专业化的趋势，这也是社会分工提出的要求。我们日常见到的书籍插画、广告插画、动漫影视插画等商业插画形式，由于其所服务的行业之间有明显区别，这对插画绘制者提出了很高的技能和职业素养等方面的要求。一方面插画行业内的激烈竞争必然导致彼此之间的专业区分，同时插画本身的发展决定了所涵盖的应用领域越来越宽广，势必要求有不同专业知识的插画设计者来满足需求。

商业插画在大多数广告中比文案占据更多的位置，它在促销商品上与文案有同等重要的作用。在某些招贴广告中，插画甚至比文案更重要。商业插画在广告中的主要功能包括吸注功能、看读功能和诱导功能。吸注功能主要是指吸引消费者的注意。假设消费者从心理上对一切广告都感到厌烦，而在

无意看广告时突然看到了插画，精彩的插画使消费者忘掉了他不看广告的初衷，从而达到宣传的目的。插画的看读功能则主要指快速、有效地传达招贴广告的内容。好的商业插画应是简洁明了、便于读者抓住重点的插画。国外曾有广告插画家通过"藏文法"来测试广告插画的表达能力，即把广告的正文和标题等掩盖起来，让读者只见插画，看其能否了解广告所要表达的内容。好的插画往往有3秒钟见效的力量。商业插画的诱导功能则是指抓住消费者的心理反应，把视线引至文案。好的商业插画应能将广告内容与消费者自身的实际联系起来，插画本身应使消费者感兴趣，画面要有足够的力量促使消费者产生进一步了解有关该产品的细节内容的欲望，诱使消费者的视线从插图转向文案。

商业插画有一定的规则，它必须具备以下3个要素。

（1）直接传达消费需求。表达商品信息要直接，因为消费者不会花时间去理解绘画的含义。由于人们的消费习惯有一定的持续性，在琳琅满目的购物环境里，如果消费者在3秒钟之内没有看到或没有被广告插画所吸引，恐怕他将在今后一年或几年的时间内都不会购买此商品了。

（2）符合大众审美品位。假设消费者看到了插画，但对画面的色彩、构图或形象产生逆反心理，也会导致消费者不再关注该产品的后果。商业插画作品的艺术性太强，受众看不懂，而商业插画作品太低俗，受众又瞧不上，所以符合大众审美品位是商业插画必备的要求。

（3）运用夸张手法强化商品特性。在消费者的注目下，商业插画作品进入第三关——和周边的商品比较。如果插画没有强化和夸张商品的特性，被淹没在商品的海洋，那也不会引起关注。在超市里经常见到顾客挑挑拣拣、拿起又放下商品的情景，所以直到购买行为发生之后，一幅商业插画才算成功通过测试。

## 1.2　发现与收集

插画的创作来源于生活，从生活中"发现插画"，让学生从人物、动物、植物、建筑物、物品和色彩提炼中发现插画、感受插画、创作插画，并收集与插画相关的资料。

（1）人物插画。插画以人物为题材，容易与消费者相投合，因为人物形象最能表现出可爱感与亲切感，人物形象的想象性创造空间是非常大的。首先，造形比例是重点，生活中成年人的头身比为1∶7或1∶7.5，儿童的头身比一般为1∶4左右，而卡通人物的头身常以1∶2或1∶1的大头形态出现，这样的比例可以充分利用头部来再现形象的神态。人物的面部表情是焦点，因此描绘眼睛非常重要。其次，运用夸张变形的手法不会给人以不自然或不舒服的感觉，反而能够使人发笑，让人产生好感，整体形象更明朗，给人印象更深。

（2）动物插画。动物作为卡通形象的历史已相当久远，在现实生活中，有不少动物成了人们的宠物，这些动物作为卡通形象更受到公众的欢迎。在创作动物形象时，必须十分重视创造性，注重形象的"拟人化"手法。例如，动物与人类的差别之一，就是表

情不显露。但是卡通形象可以通过拟人化手法赋予动物具有如人类一样的笑容，使动物形象具有人情味。运用人们生活中所熟知的动物作为插画主体更容易被人们所接受。

（3）物品插画。物品插画是动物拟人化在商品领域中的扩展，拟人化的物品给人以亲切感。个性化的造型能加深人们对商品的直接印象。商品拟人化的构思大致分为两类：第一类为完全拟人化，即夸张物品，运用物品本身的特征和造型结构作拟人化的表现；第二类为半拟人化，即在物品上另加上与商品无关的手、足、头等作为拟人化的特征元素。以上两种拟人化的塑造手法使物品富有人情味和个性化。通过动画形式，强调物品特征，其动作、言语与商品直接联系起来，宣传效果较为明显。

（4）色彩提炼。色彩研究权威机构（如潘通）每年都会发布流行色。这些色彩是被精挑细选打造出来的。插画家对色彩都有自己独特且敏锐的理解，当人们欣赏他们的插画时，最先总会被色彩所吸引。那些真正经受得住时间考验的经典作品，那些提炼出来的颜色，都是将美丽的色彩在创作插画中进行体现。

选一张自己喜欢的画作或照片，提取其中有代表性的5个颜色，根据原画或照片中各个颜色的比例，以色块的形式表现原画的感觉，最后，脱离原画，利用提取出的5个颜色，重新组合，通过设置不同颜色的比例和位置，创作新的插画。

插画家经常为视觉传达设计师绘制插图或直接为杂志、报纸等媒体配画。他们一般是职业插图画家或自由艺术家，像摄影师一样，具有各自的表现题材和绘画风格。对新形式、新工具的职业敏感和渴望，他们中的很多人开始采用计算机图形设计工具软件创作插图，从而使他们的创作才思得到了更大的施展。无论简洁还是繁复绵密，无论传统媒介效果（如油画、水彩、版画风格）还是数字图形，无穷无尽的新变化、新趣味，都可以更方便、更快捷的完成。

## 练习一　发现与收集练习

作业要求：以人物、动物、植物、建筑物、物品、色彩提炼为主题，采用拍摄或其他方式，收集与本次课题——插画设计相关的图片与资料，整理、归纳好后在图片中进行插画设计。

作业数量：15~20幅。

建议课时：课后进行资料收集，在课堂上用4课时让学生针对自己收集的资料进行再设计并讲解，教师进行集体点评。

作业提示：插画设计的收集是为了让学生在进入课程学习时，对商业插画课程所涉及的内容进行主动关注。同时，可以使学生养成在生活中发现、收集、整理资料的专业学习习惯。课堂上将学生收集的资料进行集体展示，让学生观摩。学生针对自己收集的资料进行讲解，教师进行集体点评。通过学生讲解、教师点评，希望达到以下目的：关注插画不同的表现形式和展现技法；关注插画在不同的媒介中应用的效果；学会对资料进行筛选、梳理、归类，养成日常注意积累的习惯，建立自己的"插画资料库"。

发现与收集——人物插画

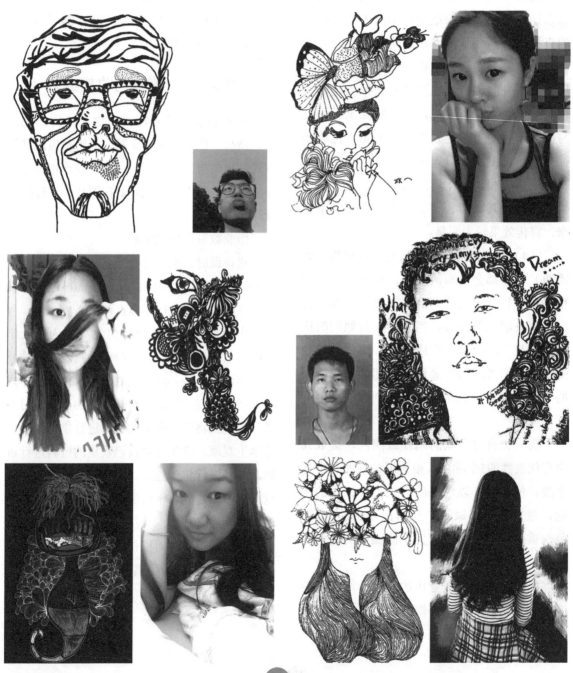

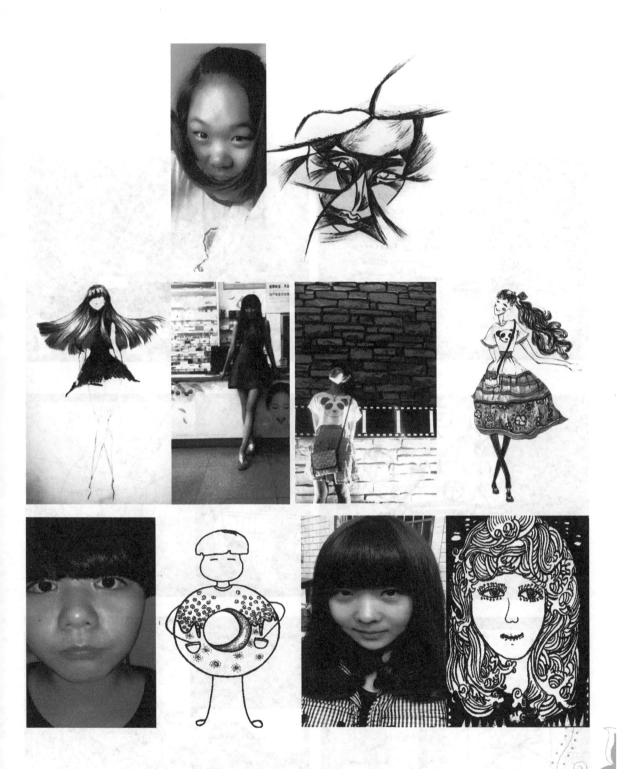

发现与收集——动物插画

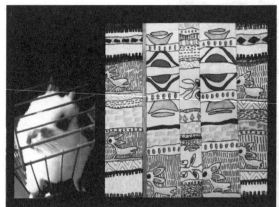

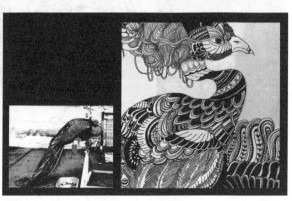

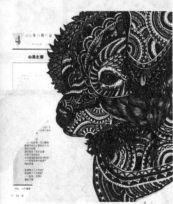

发现与收集——植物插画

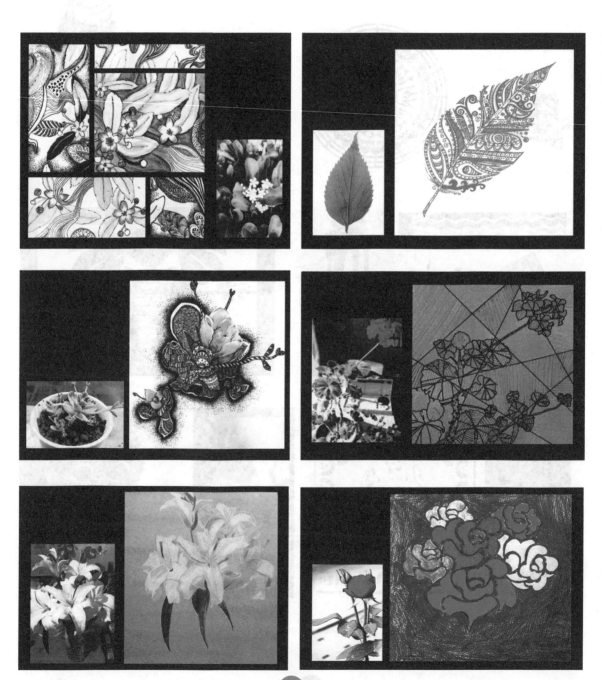

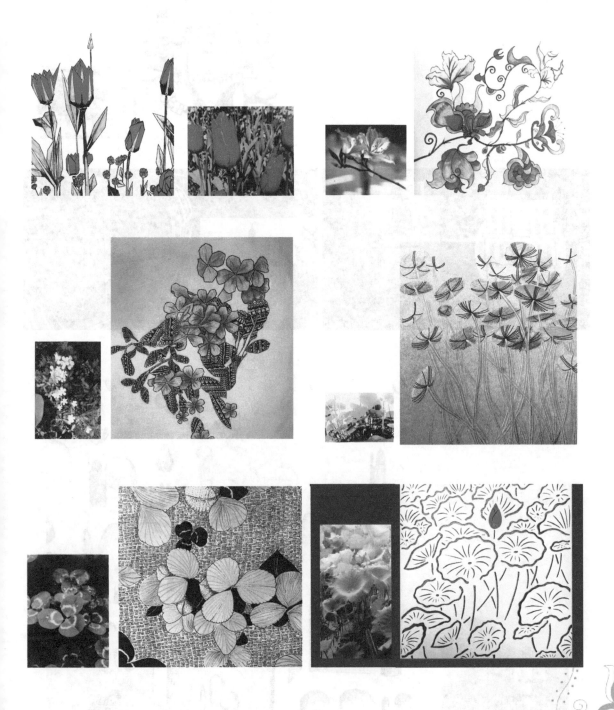

发现与收集——建筑物插画

发现与收集——物品插画

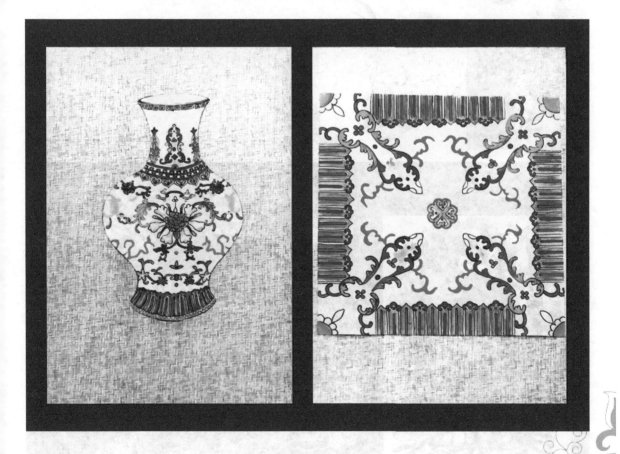

发现与收集——色彩提炼插画

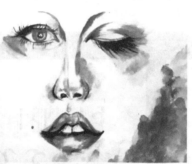

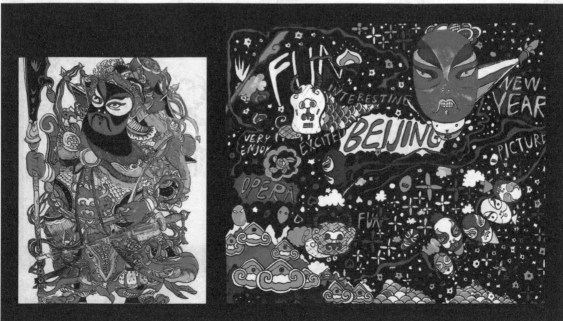

## 1.3　插画快题练习

当新的一门课程开始时，学生多半会感觉生疏、思维放不开，快题练习可以快速、轻松地让学生在短时间内画出对同一个对象的不同感受。通过课堂上的集体点评，学生相互观摩学习，借助一些有代表性的设计，讲解快题的要求，明确商业插画设计需要努力的方向，以此快速激发学生的插画创作状态。

### 练习二　插画设计形态快题

作业要求：以一个容易被识别的商业标志的形态，在此形态上进行插画再创意。

作业数量：将数张小图合并贴在一张A4纸上。

建议课时：4课时。

学生绘制完成后进行集体展示，学生互相观摩，教师进行集体点评。

作业提示：选择特征较强的商业标志，容易被表现与发展。首先，这个商业标志的形态应该是容易被识别的形态。其次，它容易被表现，有较大的拓展空间。一旦选定，就要进一步对形态进行深入观察。对形态的开发建立在对形态深入了解的基础上，只有从对形态本质特征的认识出发，才能突破性地进行插画再创意。

### 练习三　插画设计主题快题

作业要求：以一个容易被识别的商业标志的形态，在此形态上进行主题插画再创意。

作业数量：将数张小图合并贴在一张A4纸上。

建议课时：4课时。

学生绘制完成后进行集体展示，学生走动互相观摩并互评，教师进行集体点评。

作业提示：选择特征较强的商业标志，容易被表现与发展。在这个商业标志的形态中加入各种主题，如夏天、三国演义、西游记、迪士尼动画、马戏团、美人鱼、传统纹样等，将主题元素与商业标志的形态进行融合再创意。这个练习的关键在于找到主题元素的精华所在，并探索如何用自己的插画优势去进行拓展。

插画设计形态快题1

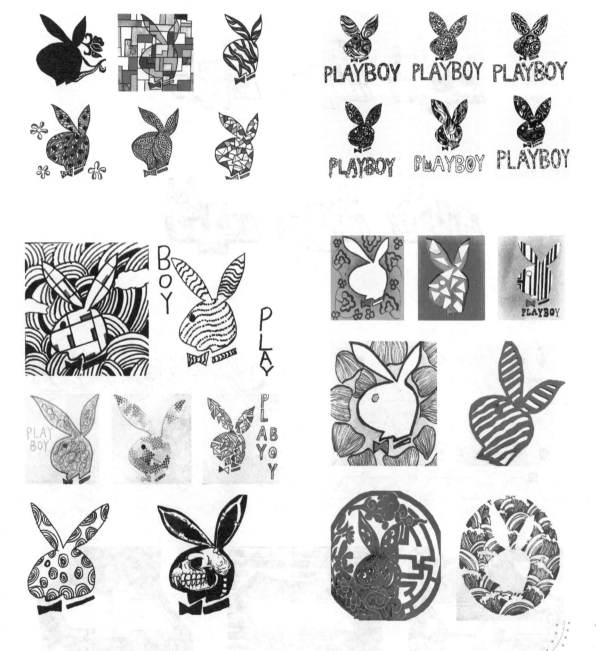

插画设计形态快题2

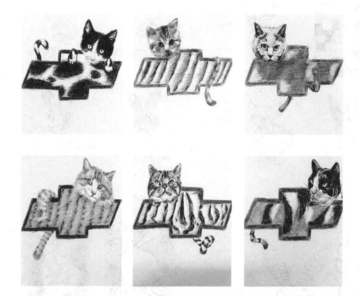

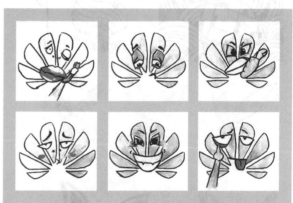

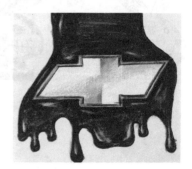

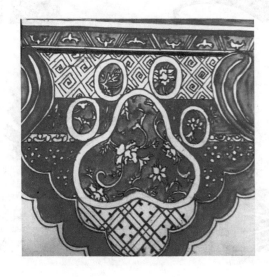

插画设计主题快题 1

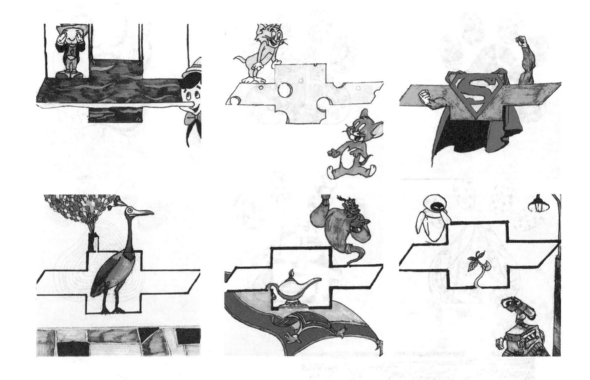

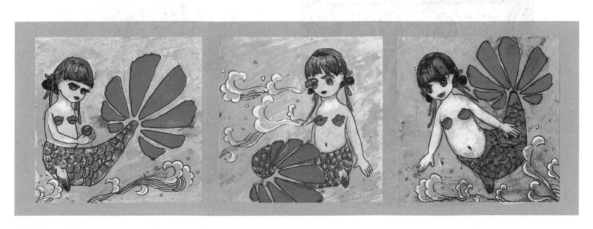

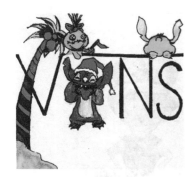
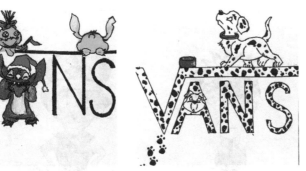
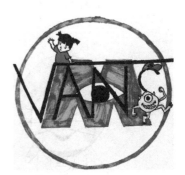
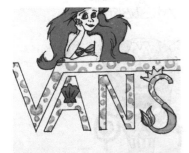
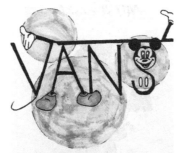
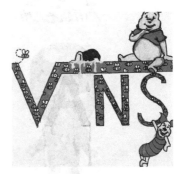

插画设计主题快题2

MITSUBISHI

MITSUBISHI

MITSUBISHI

MITSUBISHI

MITSUBISHI

MITSUBISHI

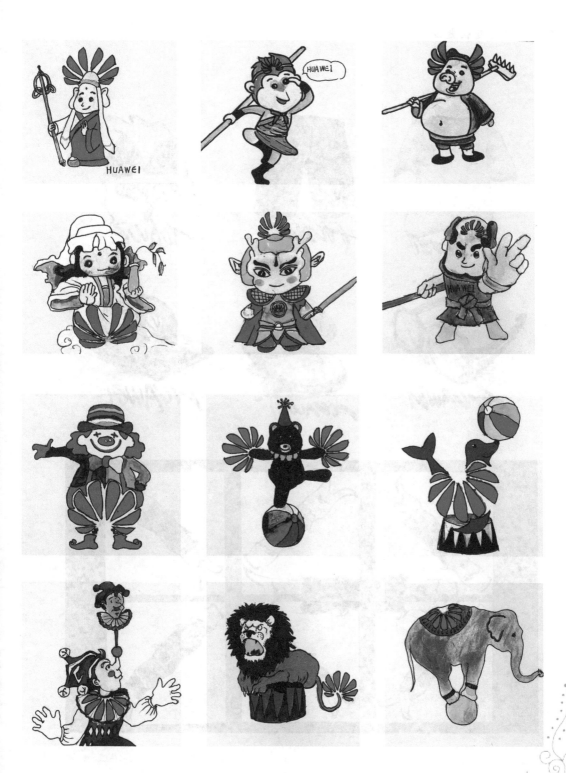

插画设计主题快题3

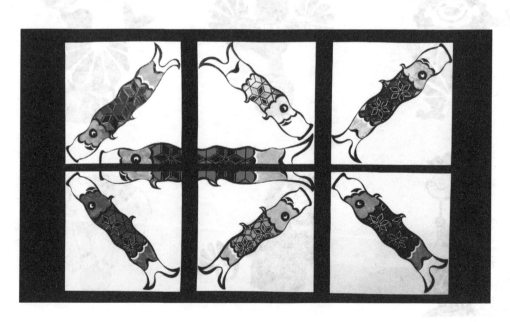

## 1.4　商业插画的二维表现

选择一件物品，进行观察与绘制。通过认真的对物的观察，捕捉所有能反映物的形态、色彩、材质等元素，这些都是在绘制中可以进行展现的。

### 1.选物

选择有特点、易发展的物作为绘制对象。在认识大体形态特征的基础上，再去分析、认识、理解对象中一些可以在下一步的表现中借助与发挥的局部特征。所有与这个物有关的、能够加强对其表现的元素，都是需要分析、捕捉、记录的对象。

### 2.画物

对物的各方面特征的认识，不能仅仅停留在表面的视觉观察上，还需要通过对物的进一步描绘来补充与加强，所以要注意的是，这种描绘并非只是为了复制对象，而是为了真正进入对物的认识状态，通过描绘，将观察渗透到物的每一个部分，了解物的形态、结构关系，尤其是物的整体特征关系。

### 练习四　对物进行插画绘制

作业要求：用自己擅长的方法进行物的插画绘制。可以用简练、夸张、写实、装饰等手法进行物的插画表述。方法与手段可以是自由的、开放的。

作业数量：将数张小图合并贴在一张A4纸上，不少于10张A4纸。

建议课时：4课时。课堂上教师及时进行集体点评。

作业提示：学生可以自行选取生活中的小物件，作为插画创作的灵感源泉；将小物件拍摄后再进行插画创作，有助于打开学生的思路、拓展插画创作。

### 练习五　插画的二维与三维结合表现

作业要求：从立体的物品中寻找灵感，借助物品某一形态与插画相结合，进行再创作。

作业数量：将数张小图合并贴在一张A4纸上。

建议课时：4课时。课堂上教师及时进行集体点评。

作业提示：学生可以自行选取生活中的立体小物件，作为插画创作的灵感源泉；将立体小物件拍摄后再进行插画创作，有助于打开学生的思路、拓展插画创作。不仅仅表现在工具、手段与方法的多样性上，同时也可以通过从二维到三维，从三维到二维的转换方式去思考、去创造。在生活中，有许多现成的物品或艺术品，寻找身边的物品作为创作源泉，也会有助于打开思路，拓展创作的可能性。

对物进行插画绘制 1

对物进行插画绘制 2

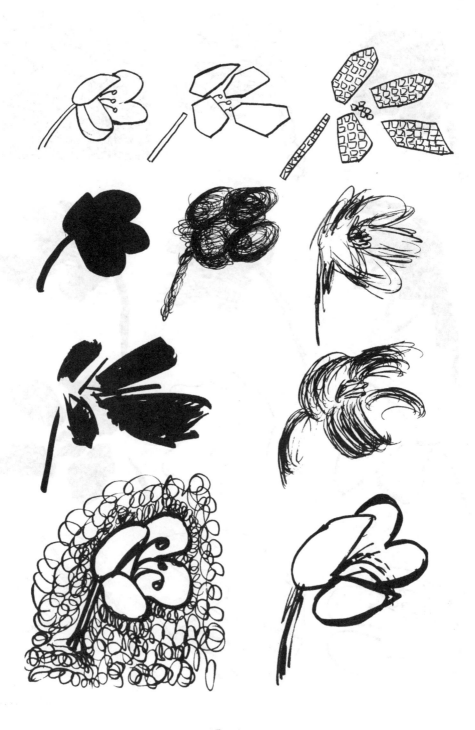

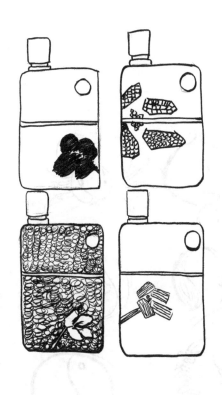

瓶子形态

图案

效果图

对物进行插画绘制 3

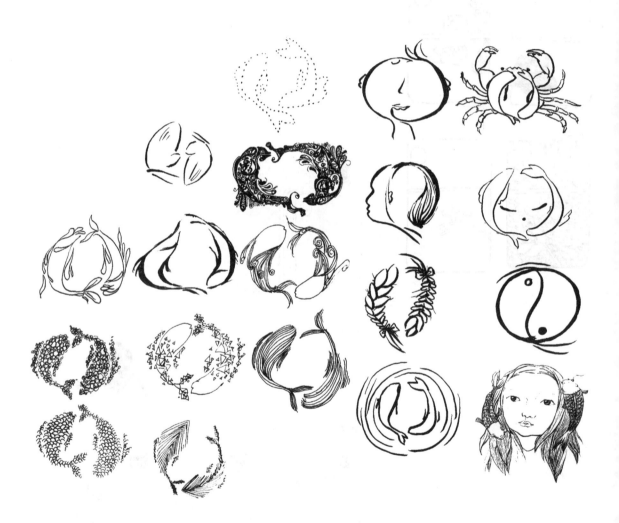

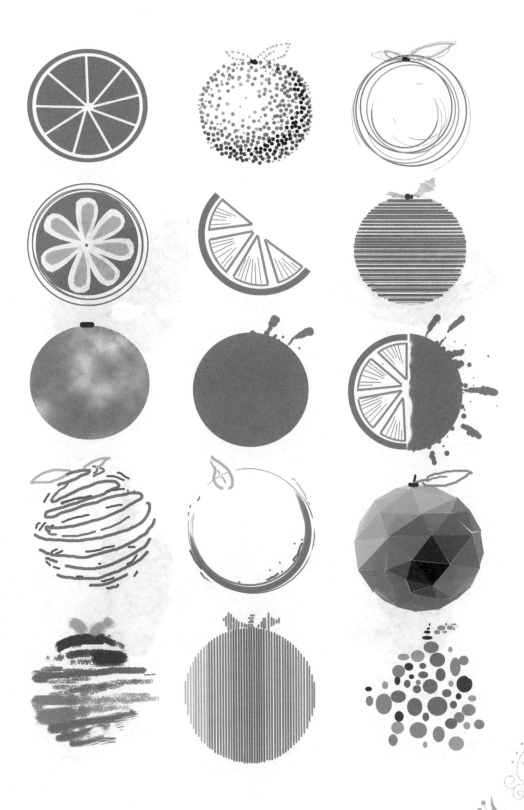

插画的二维与三维结合表现1

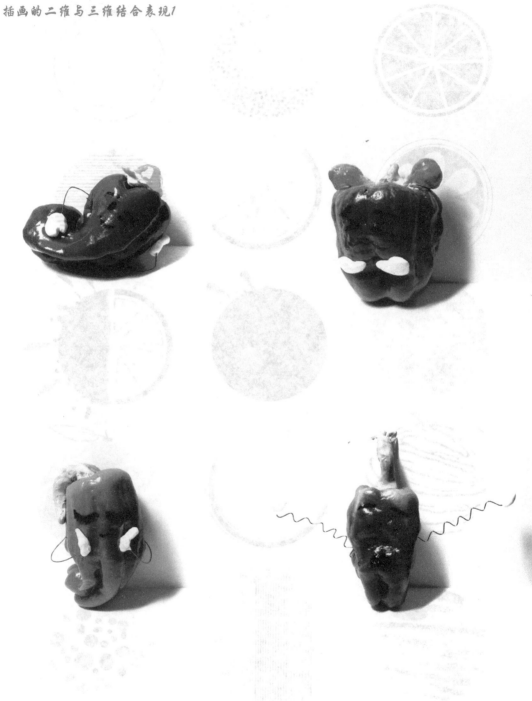

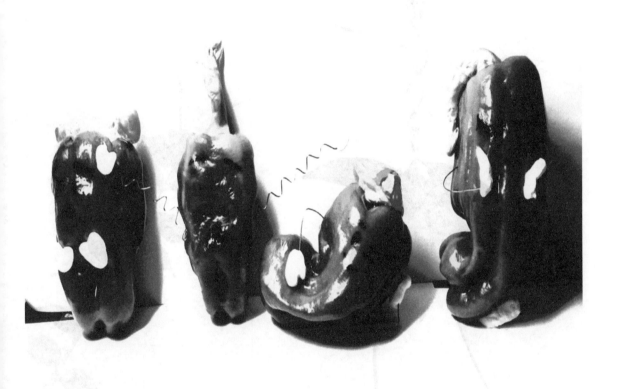

插画的二维与三维结合表现2

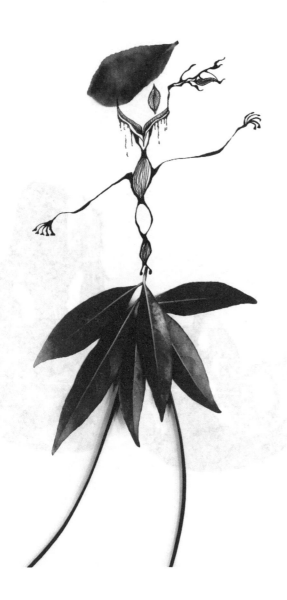

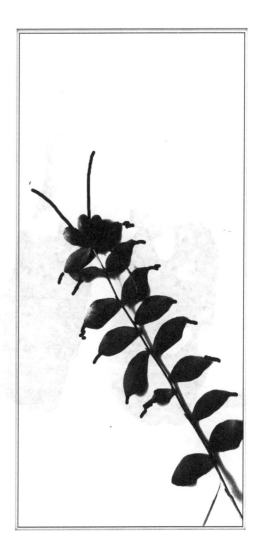

插画的二维与三维结合表现3

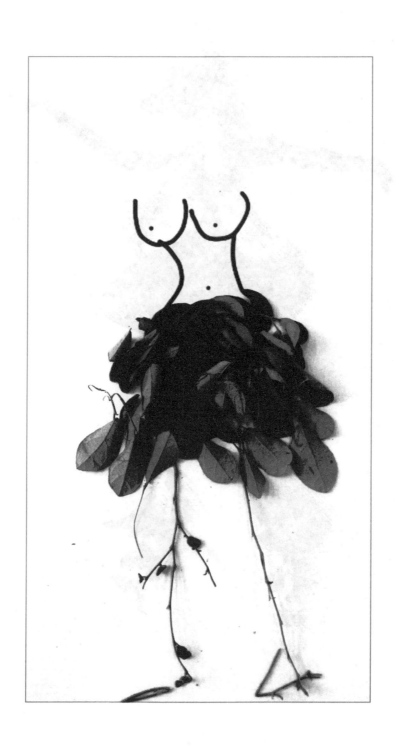

# 第2章

## 商业插画的创作

## 2.1 照片上的再造插画创意

学生可以自行选取生活中拍摄的照片，作为插画创作的灵感源泉，将照片打印出来（A4大小，黑白或彩色皆可），在打印的照片上进行插画再创作，这有助于打开学生的思路，拓展插画创作。

### 练习六　照片上的再造插画创意练习

作业要求：在人物、动物、建筑物、景物等照片上进行插画的再创作。

作业数量：A4纸大小，至少10张。

建议课时：8课时。

课堂上教师及时进行集体点评。

作业提示：学生在打印的照片上进行插画再创作，可以天马行空、任意想象。可以直接在照片上绘制插画，也可以在其他纸张上绘制好后剪下来与照片结合，还可以在纸张上绘制好插画后与人物局部或其他物品结合拍照，应用多种方法打开思路，做多种尝试，拓展插画的创作。

照片上插画的趣味体现 1

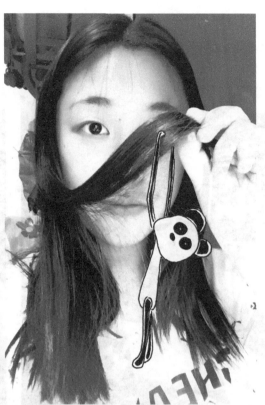

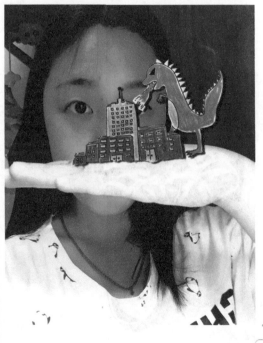

照片上插画的趣味体现 2

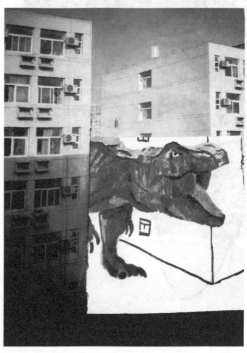

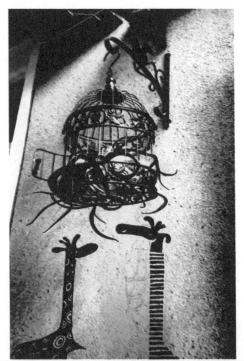

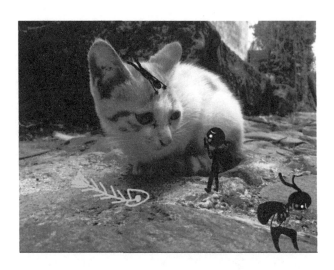

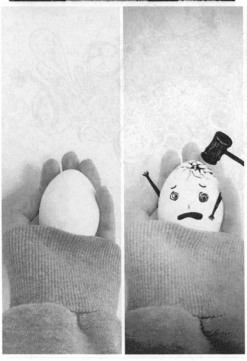

照片上插画的再创意 1

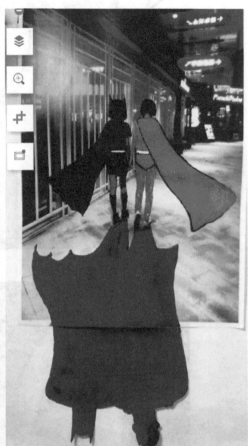

照片上插画的再创意2

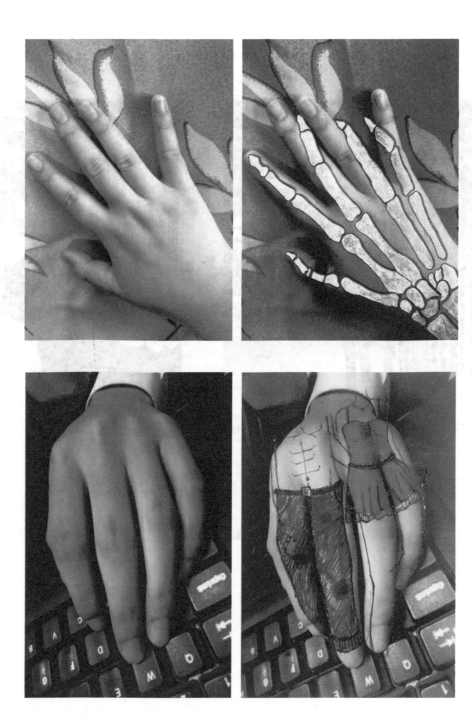

照片上插画的再创意3

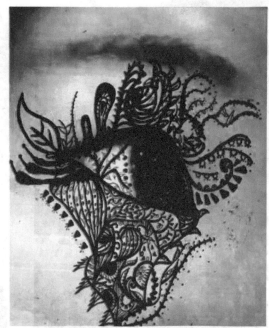

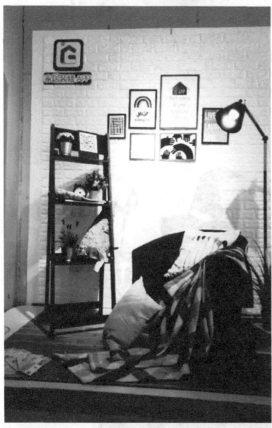

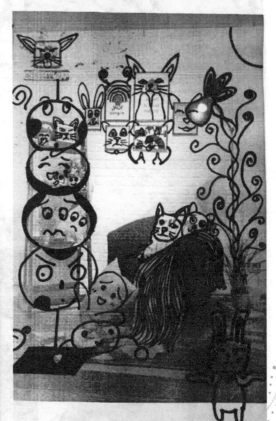

照片上插画的再创意 4

照片上插画的再创意5

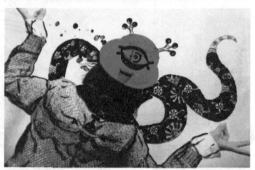

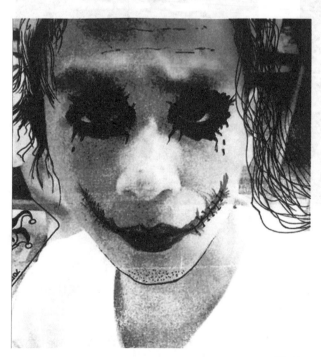

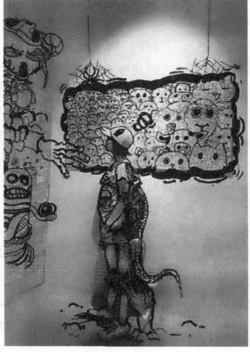

## 2.2 商业插画的个性处理

插画的个性处理是一个自由发挥的综合性练习，在插画创作时不受约束，自由展现自己插画的独特风格。

创意在现代插画中起着灵魂作用。广告大师洛浚·吕费司说："创意就是独一无二的销售主张。"李奥·贝纳说："寻找创意就是寻找产品本身的戏剧性。"在激烈的商战之中推销商品，要吸引消费者的注意力，具有卓越创意的作品才能使其欣然接受插画所传达的信息。

创意表现出设计师独特的主张、视角、艺术手法，使插画产生吸引力，让观众产生兴趣，从而达到传递信息的最终目的。艺术表现，是艺术形式的问题。就现代插画来讲，内容是既定的，关键是形式。现代插画一般采用以下手法来表现。

（1）直接展示：一般是将内容直接不加掩饰地展示出来。具有真实、可信、直观的特点。这一方法充分利用摄影或绘画的写实表现能力，细致刻画和着力渲染产品的形态、色彩、质地，在商品包装、产品介绍当中最常采用。

（2）矛盾对立：对比是一种趋向于对立冲突的表现手法。它把作品中所描述的事物的性质和特点放在鲜明的对照和直接对比中来表现。

（3）合理夸张：夸张是借助想象，以现实生活为依据，对被描绘对象的某种特质进行夸大处理，加深扩大这些特质的艺术手法。

（4）引发联想：艺术家用联想创造形象、传播信息；观众用联想了解形象，接受信息。艺术家凭借想象力，利用事物之间的相似点，通过独特的表现手法，创造第二自然，揭示美的真谛。

联想的规律可分为四类，具体如下。

接近律：利用事物在时间或空间上的接近关系，由一事物联想到另一事物。

相似律：利用事物在现象和本质方面的类似之处，由一事物联想到另一事物。

对比律：利用事物内在的对比统一关系，由一事物联想到另一事物。

因果律：利用事物的因果关系，由一事物联想到另一事物。

（5）诙谐幽默：诙谐幽默是以轻松戏谑却又含有深意的笑为主要审美特征的艺术表现手法，在对审美对象采取内庄外谐态度的同时，揭示事物表面所掩藏的深刻本质。幽默手法注重格调、品味，否则，容易失之于低级、庸俗。

（6）象征比喻：象征是用具体事物去表示某种抽象概念或思想感情。作为一种表现手法，它用象征物和象征的内容在特定经验条件下的类似与联系，使后者得到强烈的表现。

（7）感情渲染：主要通过对环境或景物的描写来烘托形象，加强主体的艺术效果，增强商业插画的形象性和感染力，进行插画的个性再创造。

由于经济的发达，市场的需要及激烈的竞争，推动了商业插画的发展，它由书籍的附庸，慢慢转变为实用美术的生力军。众多的设计师事物所、广告公司、企业的设计部门给这些从业人员以优厚的待遇，这反映出社会对这类人才的迫切需求。

现代插画的表现形式、手段、技法也在不断地推陈出新。一方面，是为了满足现代人的审美多样化的需求，另一方面也为插画家拓宽自由的表现空间、表现手法，从最初的木刻，发展到今天的水粉、水彩、油画、摄影、马克笔、喷笔、版画、计算机等手法，呈现出多样性的发展趋势。

21世纪以来涌现出不少杰出的插画家，如美国的罗克威尔、史密斯，英国的杜拉克，日本的龟仓雄策、永井一正，中国台湾的几米等。插画艺术的表达手段是视觉语言。语言是个抽象的概念，它是思维活动的外在表现形式。艺术个性正是通过视觉语言来体现其价值的，换句话说，就是用视觉语言充当媒介来传达艺术的内涵。常用的艺术语言可以分为文学语言和视觉语言两大类。其中，文学语言塑造的是非直观的事物，需要借助读者的知觉联想来实现，而视觉语言正是借助直观而形象的视觉元素来表达其主题，这种具象的艺术形式可以传达明确的内容，同时也可以反映抽象的艺术内涵。

常见的视觉语言也包含两种表现形式：具象视觉语言和抽象视觉语言。前者突出的特点有着清晰而明确的视觉元素，其所表达的艺术主题相对也较完整和明确，采用此表现形式的创作者可以通过创意的构思及语言的组织，突出作者所追求的意念、情感及个性特征。对于商业插画来说，更易于体现商品的信息，有助于强调所宣传商品的特征和主题。抽象视觉语言具有强烈而简洁的视觉特征，蕴含丰富的信息和哲理性，它是插图视觉语言的一个重要思潮。如常见的点、线、面等视觉元素自由构成的非具象的插画作品，其手法大多不拘一格，但是形式却多姿多彩。这些作品能够引发不同欣赏者不同的视觉联想和情感归依，因而更能深入地表达所要追求的主题。

插画是一个靠图形来表现和诉说的艺术形式，图形本身在信息传递上具有视觉冲击力强和意义简明的特点。插画个性艺术的视觉语言，正是为了创作出格调高雅、想法独特、感染力强，能给欣赏者留下深刻印象的视觉艺术形象，使其具有更强的艺术个性及独立的欣赏价值。

另外，不管是传统插画，还是商业插画新宠——数码插画，它们的重要共同之处就在于是以艺术的视觉形式将所表达的主题及思想借助于视觉语言将其形象化、直观化，可使观众凭感官就能够更好地感受到它的神韵及所带来的真实感，并以概括而简练的形式投诸于画面，从而达到准确地传达商业信息的目的。

## 练习七　　插画的个性展现练习

作业要求：将自己的个性和形态结合，进行插画的个性再创作。

作业数量：A4纸大小，至少10张。

建议课时：4课时。课堂上教师及时进行集体点评。

作业提示：学生对自我的了解是最多的，将自己的星座、生肖、幸运数、第二个自己、显性的自我和隐性的自我、躲藏的自我……通过插画进行个性展现。

插画的个性展现 1

插画的个性展现 2

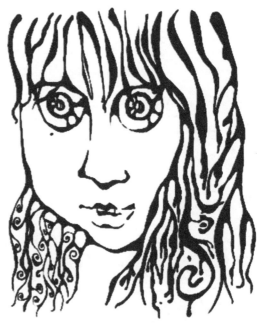

# 第3章

## 商业插画的设计与应用

## 3.1 关于商业插画的设计

对前面绘制的插画进行筛选，再加以后期处理。学生要在创作插画的基础上，考虑如何把现有的插画设计进行加工、提炼，将其应用到各种载体上。

当大多数人对于插画的理解还停留在"小人书""连环画""儿童画册"等通俗文化产品的时候，插画却以迅雷不及掩耳之势渗透进人们生活的方方面面，从人们津津乐道的动漫大片到手边唱片的封面设计，乃至超市里不经意的商品标志，插画及其衍生品无处不在。人们可以不必翻看辞典便每天切身体会着"插画"的意义。我们仍需要澄清商业插画的概念：为企业或产品绘制插图，获得与之相关的报酬，作者放弃对作品的所有权，只保留署名权的商业买卖行为，即为商业插画。

商业插画设计常常显示出在不同文化行业间合作的特征，流行漫画作品不仅作为平面出版物大量发行，而且还很可能被改编成动画片，甚至电影和电视剧。这种现象已经演变成一种趋势。由插画设计引起或催生出的相关的其他产业都可以被称作"附加值"，这种文化产品附加值的经营也应该被作为插画长期盈利的一部分。

在这方面，迪士尼公司的经验值得借鉴，米老鼠的虚拟形象从漫画书中被搬到屏幕上，并成为杂志、服装、网站等多种文化产品的形象代表，到今天已经成为一个数十亿美元娱乐帝国的形象代表。但如何签订合同来准确界定插画及其在其他行业中所产生附加值的盈利分成，对于商业插画产业来说是面临的新问题。

### 练习八 商业插画的设计练习

作业要求：插画应用的尝试，以已经创作的插画作为基础，思考如何找到合适的应用载体，并做插画置入载体的简单尝试。根据创作的插画特征，思考插画的拓展应用：不同载体、不同功能、不同的视觉氛围……

作业数量：一组系列插画应用，至少10张。

建议课时：8课时。

课堂上教师进行集体点评。

作业提示：这个练习更多的是一种尝试与体验，是一次插画与载体的适应性练习。

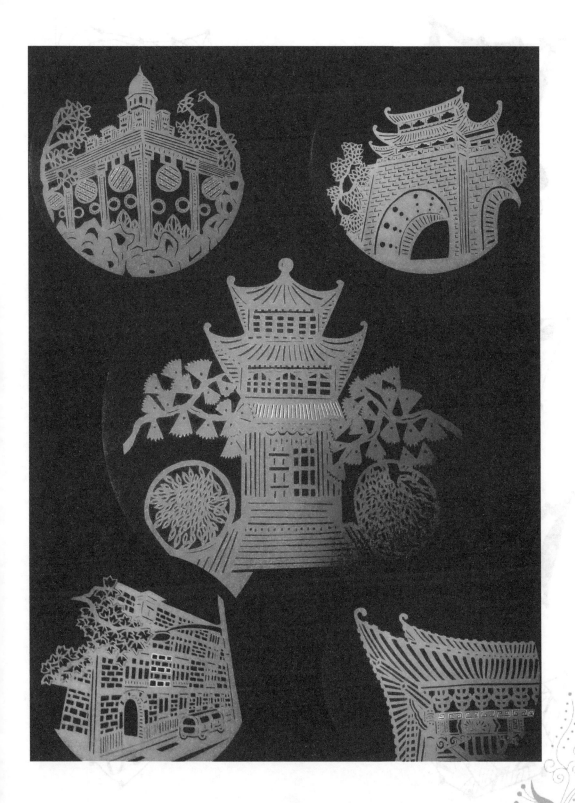

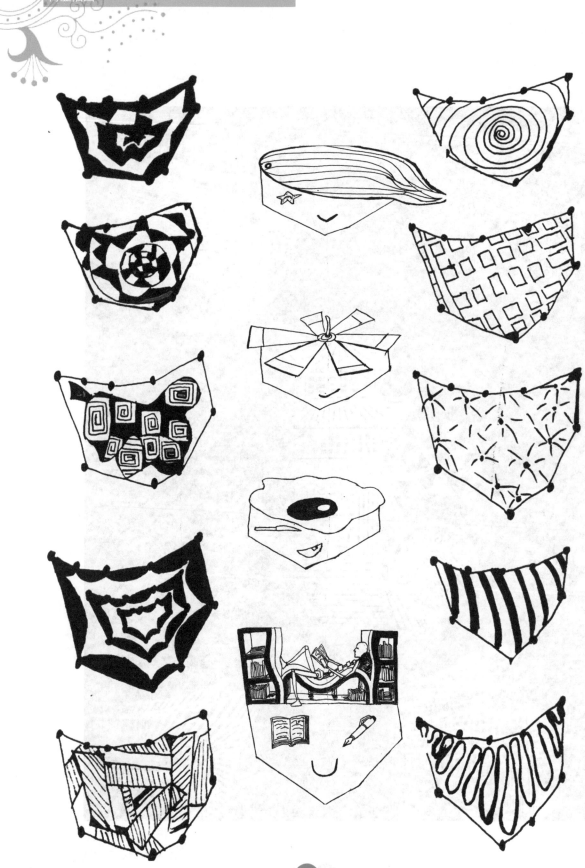

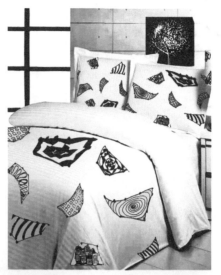

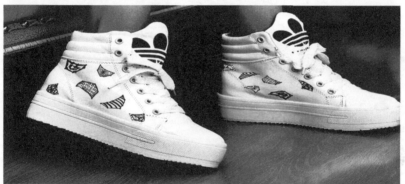

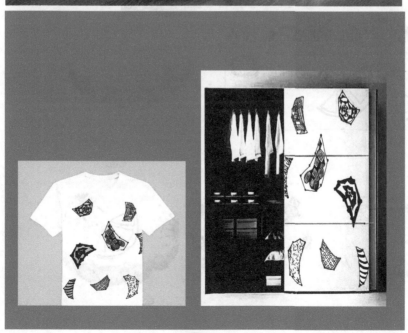

商业插画在日用品上的设计

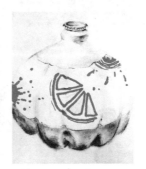

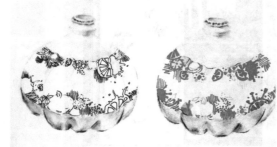

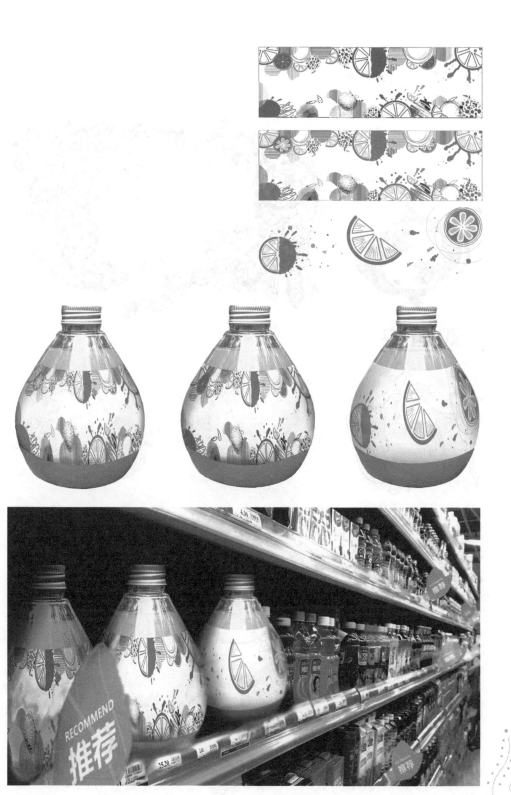

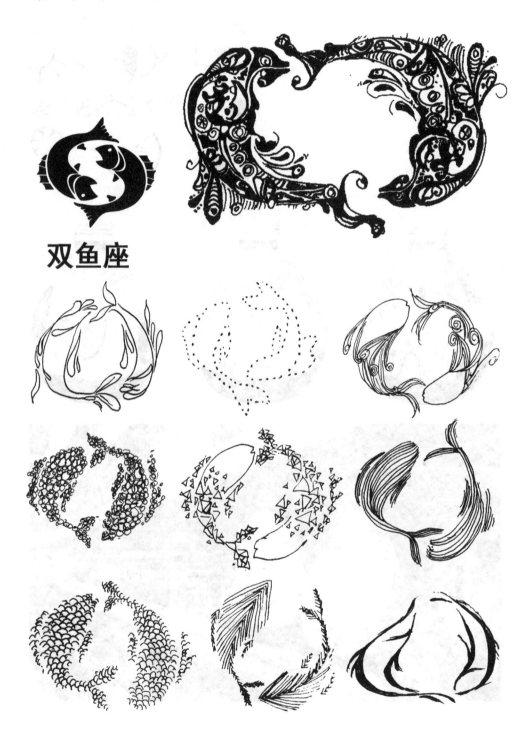

以星座元素设计商业插画

双鱼座

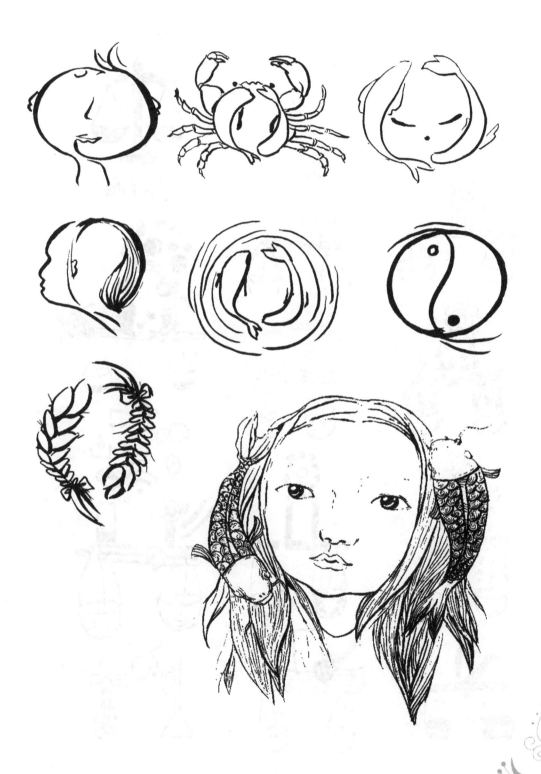

天秤座

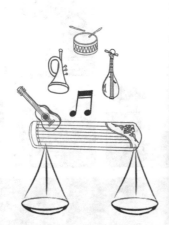

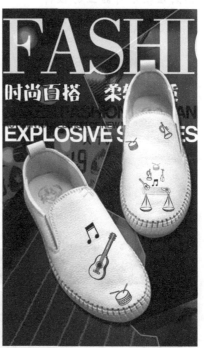

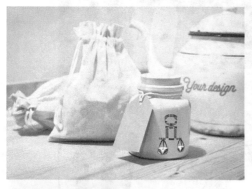

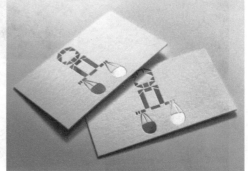

商业插画在家居用品上的设计

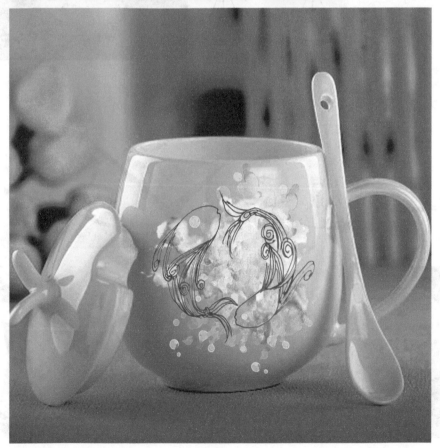

商业插画在随身物品上的设计

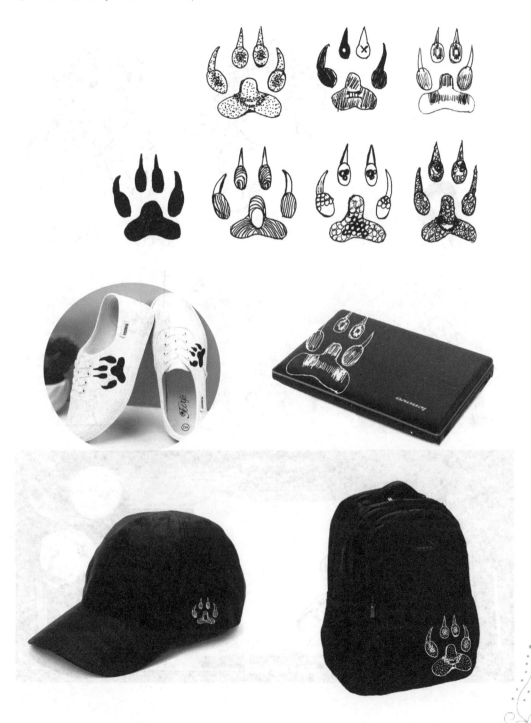

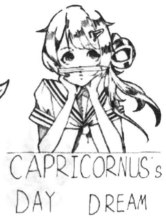

CAPRICORNUS's
DAY DREAM

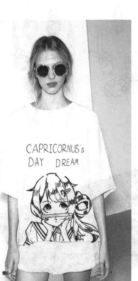

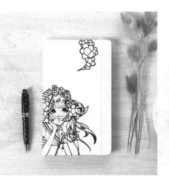

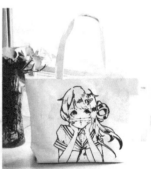

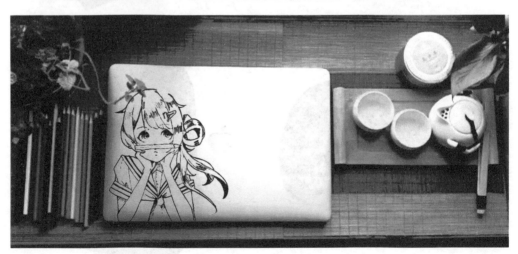

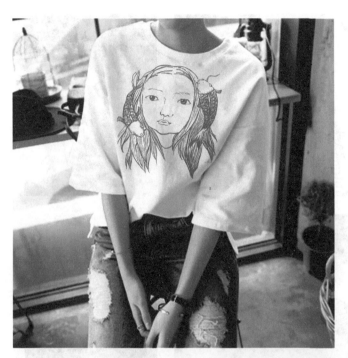

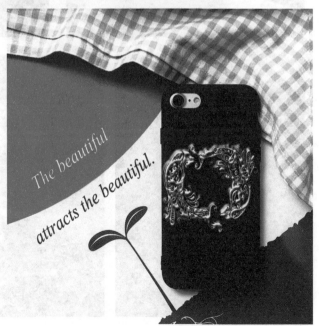

商业插画在伞面上的设计

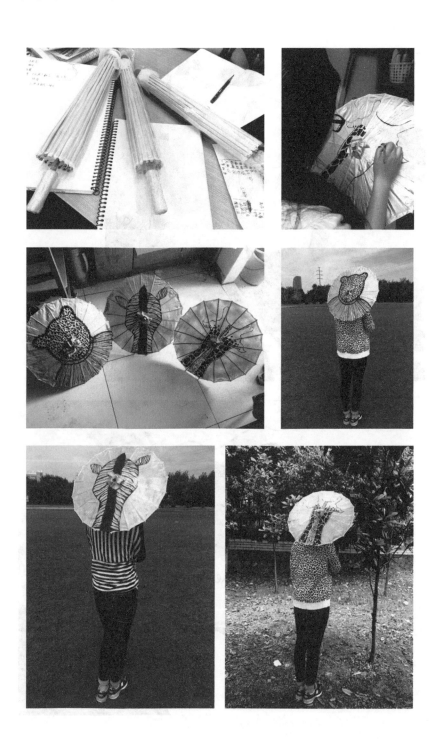

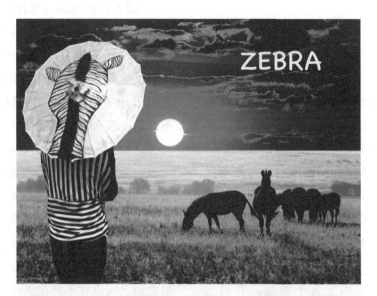

## 3.2 关于商业插画的应用

现代插画设计的教学理念与需求，不应该只停留在插画的创作与表现上，而应该将插画设计的能力延伸到商业插画的使用上。好的插画不仅仅体现在插画本身的形态与品质上，还与插画在应用中的实际情况（如应用载体、应用效果）密切相关。通过练习，使学生能考虑插画本身与设计载体之间的关系。

插画被广泛应用于各个领域，有时它以清晰而纯粹的独立姿态存在，有时它又服务于其他设计形式，成为一个设计的组成部分。现代插画的形式多种多样，可按传播媒介分类，也可按功能分类。若以传播媒介分类，基本上分为两类，即印刷媒介与影视媒介。印刷媒介包括招贴广告插画、报纸插画、杂志与书籍插画、产品包装插画、企业形象宣传品插画等。影视媒介包括电影、电视、计算机显示屏等。插画虽以不同的形式存在，承担不同的功能，但在学习插画的时候，我们不必将插画的形式孤立起来，而要广泛地学习各种插画的表现形式，从而掌握它的特点。

（1）插画在图表中的应用。插画的特征有很多，但如果说其最基本的特征，则是"图解、记录"。"图解、记录"是指用插图来说明事物的结构或作用。那些用文字难以说明的概念，可以通过插图来解释和完善。从生态图到工程表格、地图等，插画可以根据不同的目的，细分成许多专业门类，而且每一门类都有既定的样式和规则。

（2）插画在版式设计中的应用。插画除了反映文字内容以外，还起到装饰版面、调节整体气氛的作用，所以在排版时可以将插画和文字都视作版面上的造型元素。它们是否可以相辅相成是非常关键的，如果处理得不合适，那么再好的插画也会黯然失色。

（3）插画在招贴设计中的应用。招贴广告插画也称为宣传画、海报。在广告还主要依赖印刷媒体传递信息的时代，可以说它处于主宰地位。但随着影视媒体的出现，其应用范围有所缩小。招贴按功能可分成商业招贴、公共文化招贴、观念艺术招贴等类别，但它们之间也并不存在绝对界限。

（4）插画在包装设计中的应用。产品包装插画：产品包装使插画的应用更广泛。产品包装设计包含标志、图形、文字三个要素。它有双重使命：一是介绍产品，二是树立品牌形象。最为突出的特点在于它介于平面与立体设计之间。

（5）插画在报纸和书籍设计中的应用。报纸是信息传递的最佳媒介之一。它最为大众化，成本低廉，发行量大，具有传播面广、速度快、制作周期短等特点。报纸是一种快速阅读的媒体，所以报纸插画除了装饰作用以外还起到吸引读者注意、辅助说明报纸内容的作用。

杂志与书籍插画包括封面、封底的设计和正文的插画。

（6）插画在网站设计中的应用。网站设计中包含了许多内容：导航、网页、图标……其中插画是其必不可少的组成部分。插画可以使网站界面更加丰富充实，使整个网站看起来更具有视觉冲击效果，也更能促

进与浏览者之间的互动交流。

（7）插画在影视及网络媒体中的应用。影视媒体中的插画（包括计算机屏幕）一般在广告片中出现较多。分镜头插画是影视动画、影视广告等的表现形式。它以多格插画的形式表现动态的人物、情节、场景、镜头设置等元素。网络媒体如今成为商业插画的表现空间，众多的图形库动画、游戏节目、图形表格，都需要商业插画表现。

（8）插画在商品中的应用。企业调动各种资源，通过各种手段塑造企业的形象，力求在商业领域占据一席之地。所以在企业的商品推广中，插画作为视觉手段起到了十分重要的作用。企业形象宣传品插画是企业的VI（视觉）设计。它包含在企业形象设计的基础系统和应用系统两大部分之中。

（9）插画在建筑图中的应用。虽然现在有了计算机的帮助，但是很多建筑设计师依然十分青睐手绘的建筑设计插图，因为它们更具有人性化，绘制起来更自由。除了表现建筑本身的结构等要素以外，设计师通过建筑设计插画在风格和表现上还体现了未来主义在建筑方面的理念：摒弃古典、新材料、机械化、工业化……

## 练习九　商业插画的应用练习

作业要求：插画应用的尝试，以已经创作的插画作为基础，思考如何找到合适的应用载体，并做插画置入载体的简单尝试。根据创作的插画特征，思考插画在应用时的拓展问题：不同的载体、不同的功能、不同的视觉氛围……

作业数量：一组系列插画应用，至少10张。

建议课时：8课时。

课堂上教师进行集体点评。

作业提示：这个练习更多的是一种尝试与体验，是一次插画与载体的适应性练习。

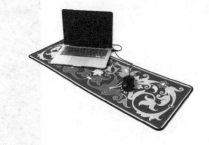

商业插画在灯泡上的应用

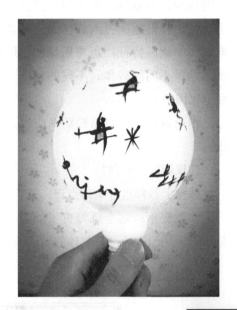

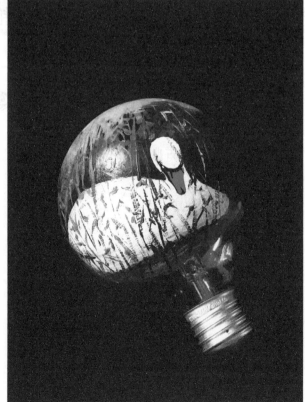

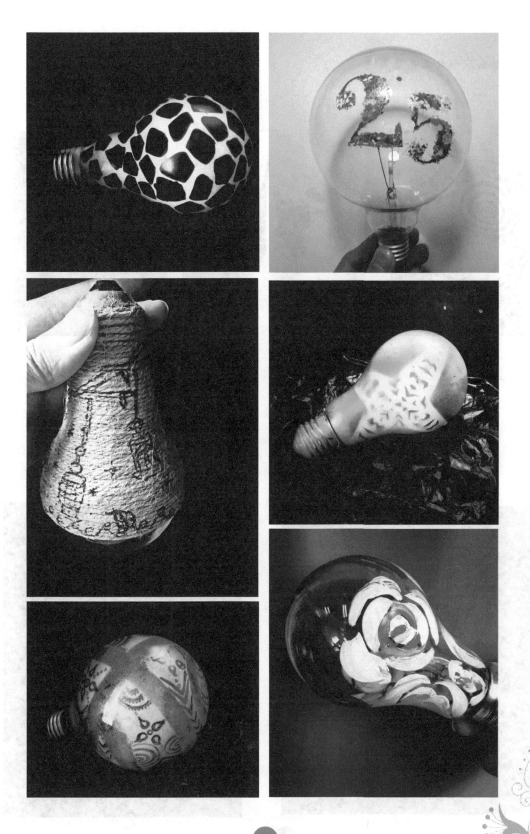

商业插画在水杯上的应用

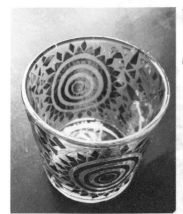 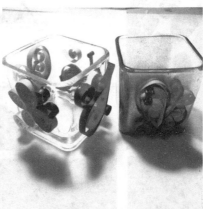 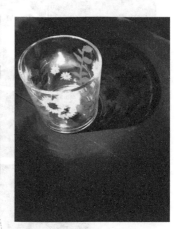

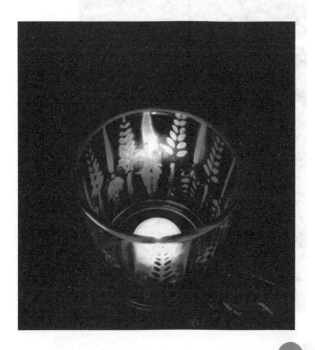 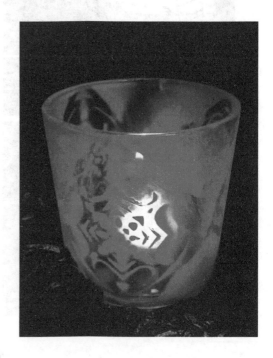

商业插画在扇面上的应用

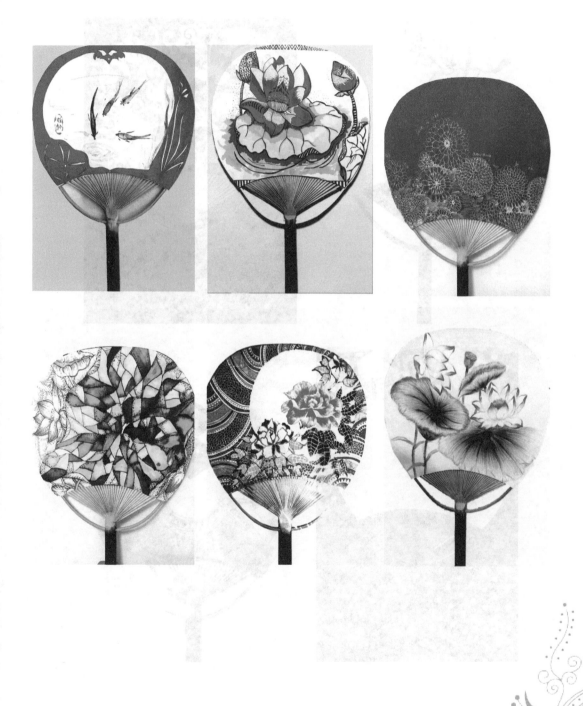

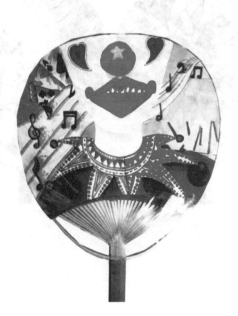

商业插画在瓷器上的应用

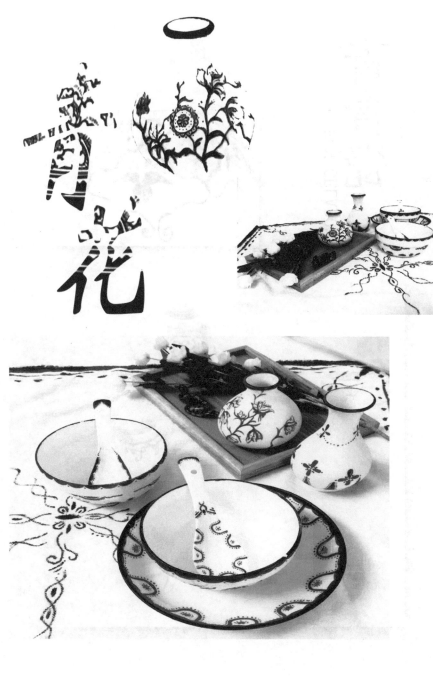

青青瓷

GREEN CELADON

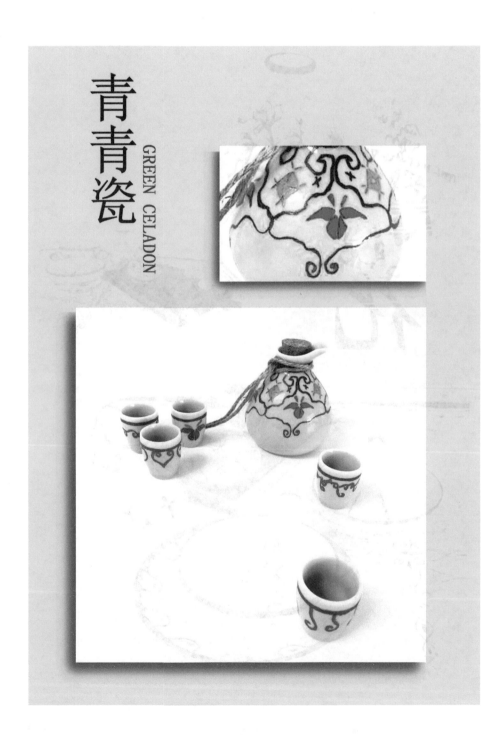

商业插画在日用品上的应用

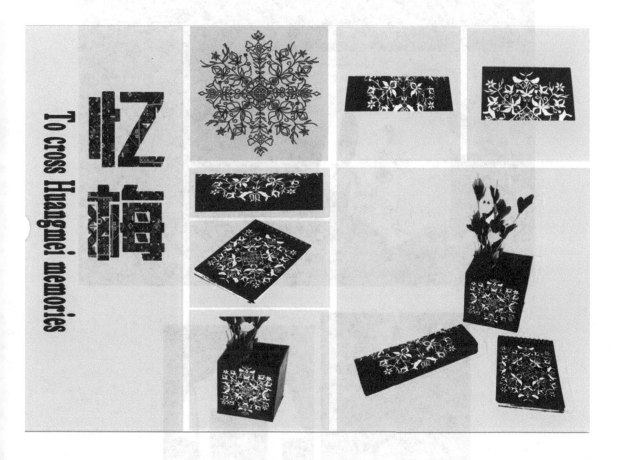

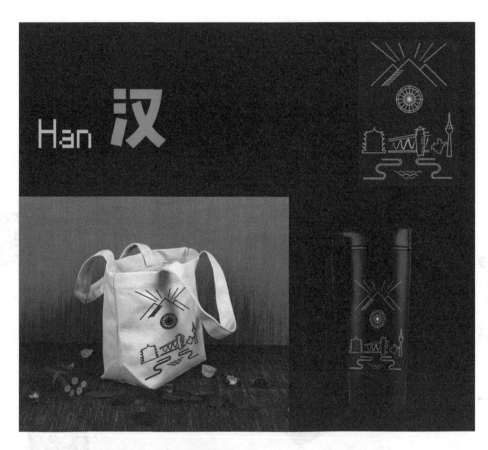

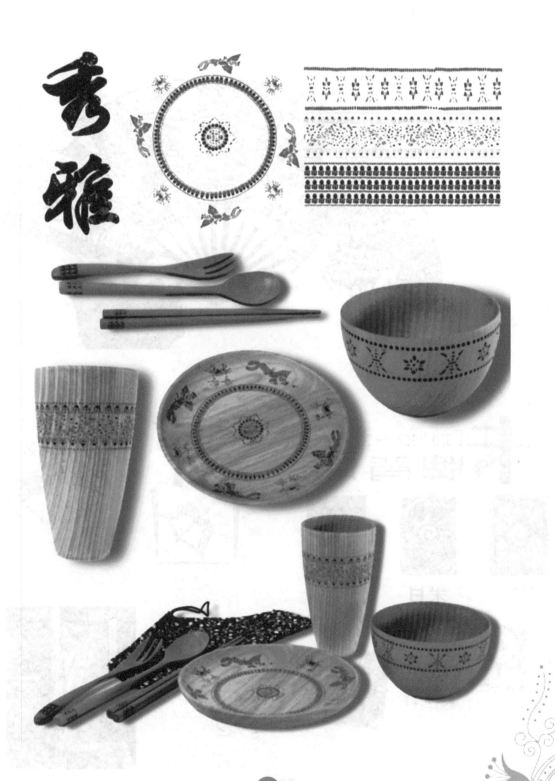

商业插画的其他应用

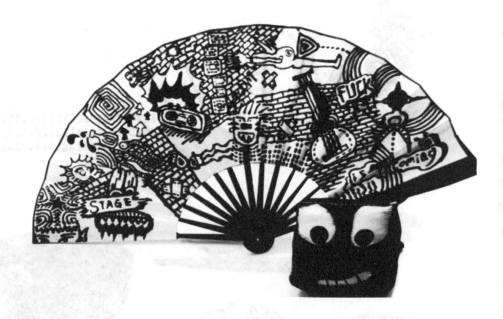

Card back decoration
卡牌背饰

图腾　　　　荣日　　　　航海

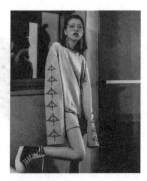

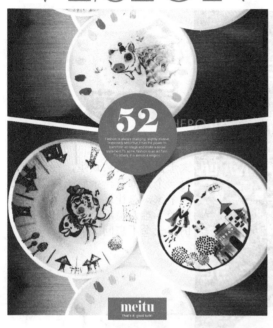

商业插画在器皿上的应用

# 年年 有魚

家是彼此的真诚相待，
家更是能够
白头偕老的慢慢旅程。
家还是一件避风雨衣，
只有在狂风暴雨之中才能更
体现它的真正价值。

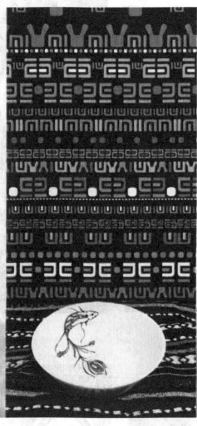

# 合家 歡樂

大千世界，芸芸众生，
每一个人都有一个属于自己的家。
这个家，总让远方的游子，
历经千难万险后，
仍然念念不忘回家的路。

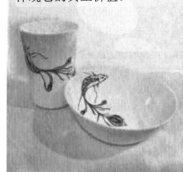

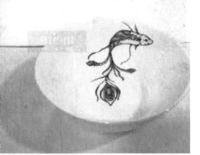

漆器纹餐具

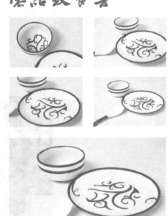

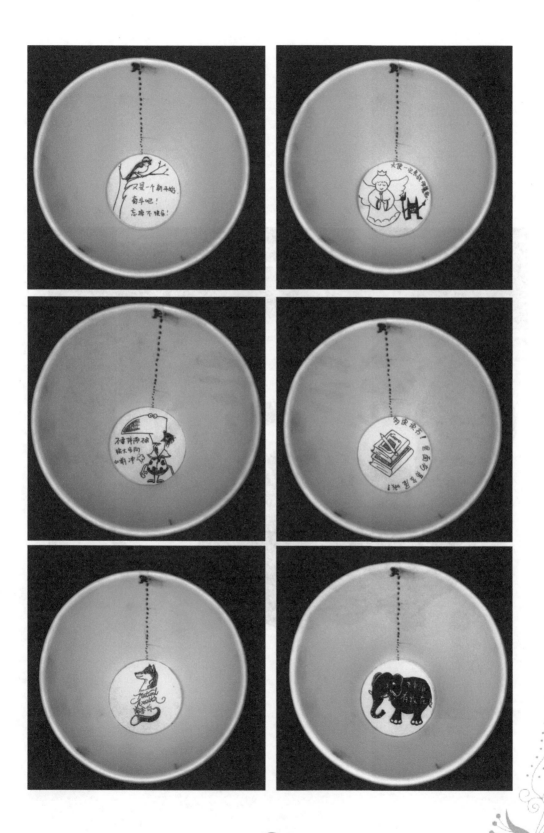

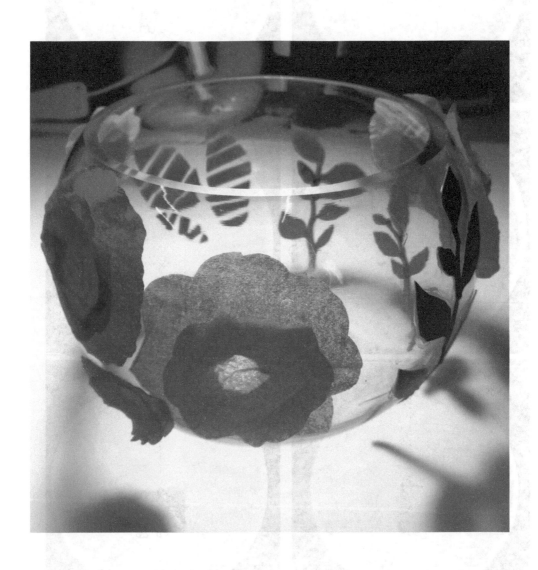

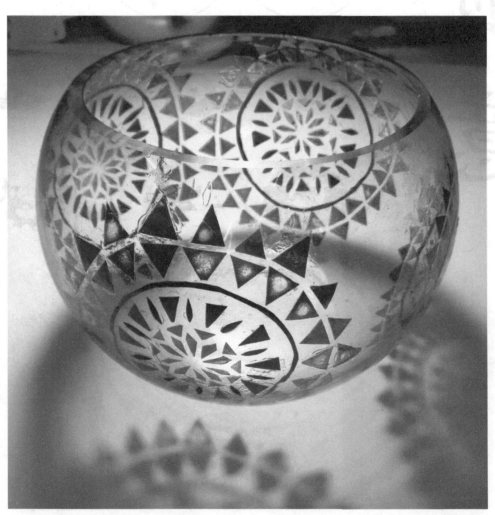

剪纸在商业插画上的应用

# 剪意

剪纸招我魂 何时一樽酒

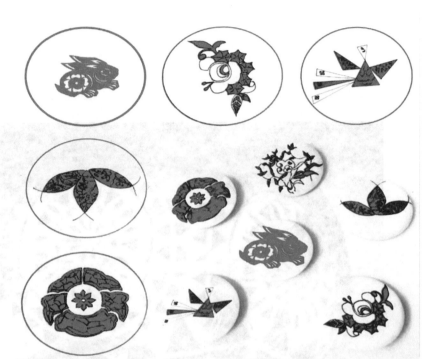

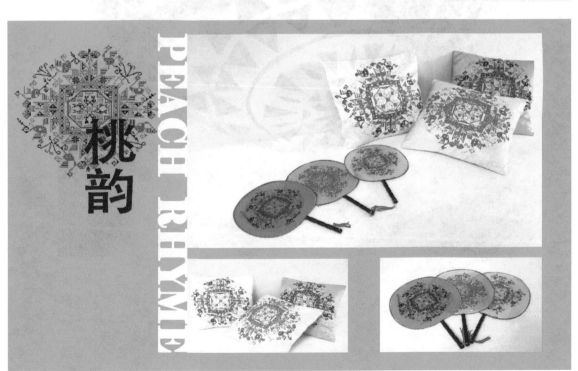

Lifestyle                                                            ISSUE 1

PERFECT
YOU

Top/Coco Chanell
Shoes/Jimmie choo

MEITU MAGAZINE
THE AWARD COLLECTION
PHOTO BY ANONYMOUS

THANKS ALL THE BEAUTIES
ALL RIGHTS RESERVED.
2013 MEITU

布艺在商业插画上的应用

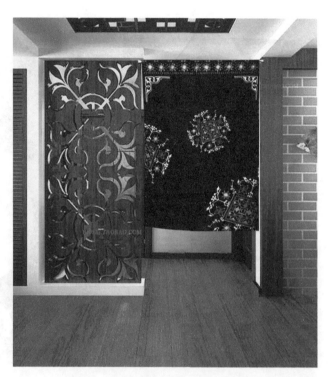

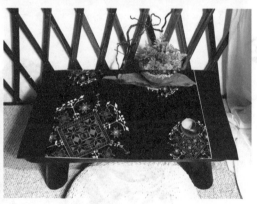

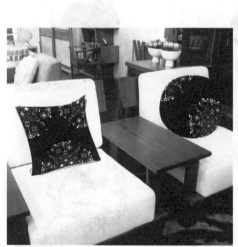

商业插画创意应用

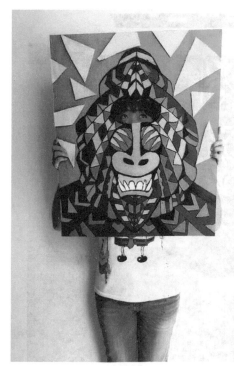

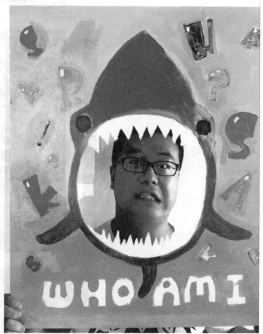

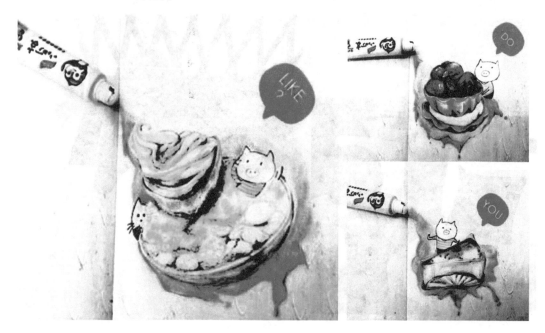

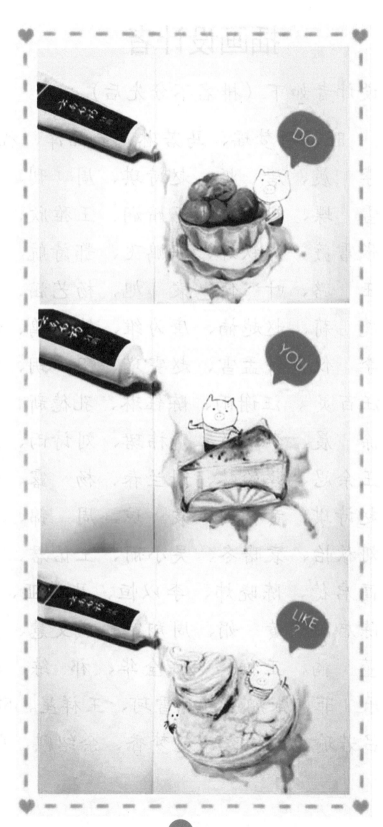

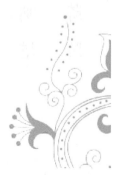

# 插画设计者

本书插画设计者如下（排名不分先后）：

张　徐、漆　旺、唐梦瑶、马若琳、朱品泽、程琳珺、

李宝顿、李　晨、唐　烁、赵诗琪、周　刊、向　文、

刘　昭、雪　蝶、刘　勋、卢婧娴、王雅欣、张静娴、

张琪苑、张雪薇、郑秋婷、陈鹏飞、鄂诗航、刘俊秀、

沈美琦、王　璐、叶　倩、袁　旭、杨艺涵、贾　真、

马　爽、魏　莉、赵越楠、唐为维、储朝鹏、谢幸谷、

李得宝、李　仪、钟孟雪、赵雯瑾、王　玥、霍　颖、

张梦瑶、汪百灵、汪谢雨、陈钰琳、孔德新、陈奕涵、

黄　圆、徐　晨、李　敏、李祎珺、刘诗雨、王　都、

王胜兰、王余思、薛翰林、谢兰春、杨　露、赵　娜、

游　历、赵诗琪、黄紫因、袁　琼、周　锦、李晨阳、

梁　卓、刘秋怡、袁曙冬、吴小丽、王佑君、李天祥、

孙同来、高启德、陈晓炜、李以恒、马慧亚、朱　腾、

杨子涵、陈启阳、黄　娟、周翔宇、戚文慧、吴一凡、

王　婷、董　楠、王雅婷、陈全华、祁　练、李鹏程、

陈　刚、乐　菲、张翔宇、白雪珂、王祥星、欧阳容言、

陈　培、吕若瑜、刘俊秀、赵梦香、余绍麒、张景镕